PARALELE
DES ITALIENS
ET
DES FRANÇOIS,
EN CE QUI REGARDE
LA MUSIQUE
ET
LES OPÉRA.

par M. l'abbé Raguenet

A PARIS,
Chez JEAN MOREAU, rüe S. Jacques,
à la Toison d'or, vis-à-vis S. Yves.

M. DCC I I.

Avec Approbation & Privilege du Roy.

APPROBATION de *Monsieur de Fontenelle, de l'Academie Françoise.*

J'Ay lû par ordre de Monseigneur le Chancelier le présent Manuscrit, & j'ay crû que l'impression en seroit tres-agréable au Public, pourveu qu'il soit capable d'équité. Fait à Paris ce 25. Janvier 1702.

FONTENELLE.

PRIVILEGE DU ROY.

LOuis par la grace de Dieu Roy de France &

ã ij

de Navarre : A nos amez & feaux Conseillers, les Gens tenans nos Cours de Parlemens, Maîtres des Requêtes Ordinaires de notre Hôtel, Grand-Conseil, Prévôt de Paris, Baillifs, Sénéchaux, leurs Lieutenans Civils, & autres nos Justiciers qu'il appartiendra. SALUT, JEAN MOREAU, l'un des Imprimeurs de nôtre bonne Ville de Paris, Nous ayant fait supplier de luy permettre l'impression d'un petit Ouvrage intitulé, *Paralele des Italiens & des François en ce qui regarde la Musique & les Opéra*: Nous luy avons permis & accordé, permettons & accordons par ces Presentes d'imprimer ou faire imprimer ledit

Livre en telle forme, marge caractere & autant de fois que bon luy semblera pendant le temps de quatre années consecutives, à compter du jour de la datte des Presentes, & de le vendre ou faire vendre & distribuer par tout notre Royaume, Faisant défenses à tous Libraires, Imprimeurs & autres dans lad. Ville de Paris seulement, d'imprimer vendre ny debiter led. Livre sous quelque prétexte que ce soit, d'impression étrangere ou autrement, sans le consentement de l'Exposant ou de ses ayans cause, à peine de cōfiscation des Exemplaires contrefaits, de mille livres d'amande contre chacun des cōtrevenans, applicable un

Regiſtres de la Communauté des Libraires de notre bonne Ville de Paris, le tout à peine de nullité d'icelles; du contenu deſquelles Nous vous mandons & enjoignons de faire joüir l'Expoſant ou ſes ayans cauſe, pleinement & paiſiblement, ceſſant & faiſant ceſſer tous troubles & empêchemens contraires. Voulons que la copie deſdites Preſentes qui ſera imprimée au commencement ou à la fin dudit Livre, ſoit tenuë pour duëment ſignifiée, & qu'aux copies collationnées par l'un de nos amez & feaux Conſeillers & Secretaires, foy ſoit ajoûtée comme à l'Original : Commandons au premier notre Huiſſier ou Sergent

tiers à Nous, un tiers à l'Hôtel-Dieu de Paris, l'autre tiers audit Exposant, & de tous dépens, dommages & interests ; à la charge de mettre, avant de l'exposer en vente, deux Exemplaires en notre Bibliotheque publique, un autre dans le Cabinet des Livres de nôtre Château du Louvre, & un en celle de notre tres-cher & feal Chevalier Chancelier de France le Sr Phelypeaux Comte de Pontchartrain, Commandeur de nos Ordres, de faire imprimer ledit Livre dans notre Royaume & non ailleurs, en beau caractere & papier, suivant ce qui est porté par les Reglemens des années 1618. & 1686. & de faire enregistrer les Presentes és

de faire pour l'execution des Presentes toutes significations, défenses, saisies, & autres actes requis & necessaires, sans demander autre permission, & nonobstant clameur de Haro, Chartre Normande, & Lettres à ce contraires : CAR tel est notre plaisir. DONNE' à Versailles le 19. jour de Février, l'an de grace mil sept cent deux, & de notre Regne le cinquante-neuviéme. Par le Roy en son Conseil, LE COMTE.

Registré sur le Livre de la Communauté des Imprimeurs & Libraires de Paris conformément aux Reglemens.

Signé, P. TRABOÜILLET, Syndic.

Achevé d'imprimer pour la premiere fois le 23. Février 1702.

PARALELE
DES ITALIENS
ET
DES FRANCOIS
EN CE QUI REGARDE
LA MUSIQUE
ET
LES OPERA.

IL y a un si grand nombre de choses en quoi les François l'emportent sur les

A

Italiens en ce qui regarde la Musique; & il y en a un si grand nombre d'autres en quoi les Italiens ont l'avantage sur les François, que je ne pourrois me resoudre à en faire le détail, si je n'étois persuadé qu'il est absolument necessaire d'y entrer pour faire un paralele juste, & porter un jugement exact des uns & des autres.

Les Opéra sont les plus

& des François, &c. 3
grands ouvrages de Musique qu'on ait coûtume de faire entendre; ils sont communs aux Italiens & aux François ; c'est là où les uns & les autres se font le plus efforcez de faire briller leur génie ; c'est pourquoi ce sera sur ces sortes d'ouvrages que je ferai principalement rouler le paralele : mais il y a bien des choses qu'il faut distinguer pour cela ; la langue Italienne, & la lan-
A ij

gue Françoise, dont l'une peut être plus favorable que l'autre pour la Musique ; la composition des piéces de Théatre que les Musiciens mettent en chant ; la qualité des Acteurs ; celle des Joüeurs d'Instrumens; les différentes espéces de voix ; le Récitatif ; les Airs ; les Symphonies ; les Chœurs ; les Danses ; les Machines ; les Décorations ; & toutes les autres choses qui entrent

& des François, &c. 5
dans la composition des Opéra, & qui contribuënt à la perfection du spectacle : car il faut examiner toutes ces choses en particulier pour bien juger lesquels l'emportent des Italiens ou des François.

Nos piéces de Théatre sur lesquelles les Musiciens travaillent, sont fort au-dessus de celles des Italiens ; ce sont des piéces régulieres & suivies; quand on ne feroit qu'-

en déclamer les paroles sans les chanter, elles plairoient autant que les autres piéces de Théatre qui ne se chantent point ; rien n'est plus spirituel que les Dialogues qui s'y trouvent ; les Dieux y parlent avec toute la dignité de leur caractére ; les Roys, avec toute la Majesté de leur rang , les Bergers & les Bergeres, avec le tendre badinage qui leur convient ; l'amour, la jalou-

& des François, &c. 7
fie, la fureur, & les autres passions y sont traitées avec un art & une délicatesse infinie, & il y a peu de Tragédies ou de Comédies qui soient plus belles que la plûpart des Opera qu'a fait Quinault.

Les Opéra des Italiens, au contraire, sont de pitoyables rapsodies sans liaison, sans suite, sans intrigue: leurs piéces ne sont proprement que des

A iiij

canevas fort minces & fort maigres : toutes les Scênes y font compofées de quelque Dialogue ou de quelque Monologue trivial au bout duquel ils fourent quelqu'un de leurs plus beaux Airs qui en fait la fin. Ces Airs font tres-fouvent des Airs détachez qui ne font point du corps de la Piéce, & qui ont efté faits par d'autres Poëtes ou féparément, ou dans la fuite de

& des François &c. 9
quelque autre Ouvrage. Quand l'Entrepreneur d'un Opéra a assemblé sa Troupe dans quelque Ville, il choisit pour sujet de son Opéra, la Piéce qui luy plait, comme *Camille*, *Thémistocle*, *Xercès* *&c.* mais cette Piéce n'est, comme je viens de le dire, qu'un canevas qu'il étoffe des plus beaux Airs que sçavent les Musiciens de sa Troupe : car ces beaux Airs sont des sel-

les à tous chevaux, ce sont des déclarations d'amour faites d'une part, & acceptées ou rejettées de l'autre, des transports d'Amans contens, ou des plaintes d'Amantes malheureuses, des protestations de fidelité, ou des sentimens de jalousie, des ravissemens de plaisir, ou des accablemens de douleur, des fureurs, des desespoirs: il n'y a point de Scêne à la fin de laquel-

& des François, &c. 11
le les Italiens ne sçachent trouver place pour quelqu'un de ces Airs : mais un Opéra fait ainsi de morceaux rapetassez & de Piéces recousuës ne sçauroit constamment être mis en paralele avec les nôtres qui sont des Ouvrages d'une suite, d'une justesse, & d'une conduite merveilleuses.

Nos Opéra ont de plus un grand avantage sur ceux des Italiens, du cô-

té des voix, par les Basses-contres qui font si communes chez nous, & si rares en Italie : car, au jugement de toute oreille, il n'y a rien de plus charmant qu'une belle Basse-contre ; le simple son de ces Basses que l'on entend quelques-fois s'abîmer dans un creux profond a quelque chose qui enchante, ces grosses voix ébranlent une bien plus grande quantité d'air que

& des François, &c.

les autres, & le remplissent par conséquent d'une bien plus agréable & bien plus vaste harmonie. Dans les personnages de Dieux & de Roys, quand il faut faire parler, sur la Scêne, un Jupiter, un Neptune, un Priam, un Agamemnon, nos Acteurs, avec le son de leurs grosses voix, ont toute une autre Majesté que ceux des Italiens avec leurs fossets ou leurs fausses Basses

qui n'ont ny creux ny force: outre que le mélange de ces Basses avec les Dessus forme un Contraste agréable qui fait sentir toute la beauté des unes par l'opposition des autres, plaisir que les Italiens ne goûtent jamais, les voix de leurs Musiciens qui sont presque tous des *Castrati* étant entiérement semblables à celles de leurs femmes.

& des François, &c. 15

Outre l'avantage de la justesse des Piéces, & des différentes espéces de voix, nous avons encore celui des Chœurs, des Danses, & des autres divertissemens en quoi nos Opéra l'emportent infiniment sur ceux des Italiens. Ceux-ci, au lieu des Chœurs & des divertissemens qui font une si agréable varieté dans nos Opéra & qui leur donnent même je ne sçai quel

air de grandeur & de magnificence, n'ont ordirement que des Scênes burlesques d'un bouffon; de quelque vieille qui sera amoureuse d'un valet, ou d'un Magicien qui changera un chat en un oyseau, un violon en un hibou, & qui fera d'autres tours semblables lesquels ne sçauroient divertir que le Parterre : & pour leurs Danses, c'est la plus grande pitié du monde, leurs Danseurs

& des François, &c.

Danseurs sont des hommes tout d'une piéce sans bras, sans jambes, sans taille, & sans air.

Quant aux instrumens, nos violons sont au-dessus de ceux d'Italie pour la finesse & la délicatesse du jeu. Tous les coups d'archet des Italiens sont tres-durs lors qu'ils sont détachez les uns des autres; & lors qu'ils les veulent lier, ils viellent d'une maniere tres-desagréable.

D'ailleurs, outre toutes les sortes d'instrumens qui sont en usage parmi les Italiens, nous avons encore les Haut-bois qui, par leur son également moëlleux & perçant, ont tant d'avantage sur les violons dans les airs de mouvement; & les flûtes que tant d'illustres * sçavent faire gémir d'une maniere si tou-

*Philbert, Philidor, Descoteaux, & les Hoteterres.

& des François, &c. 19

chante dans nos airs plaintifs, & soupirer si amoureusement dans nos airs tendres.

Enfin les François l'emportent sur les Italiens, dans les Opéra, pour les habillemens des Acteurs & des Actrices; ils sont d'une richesse, d'une magnificence, d'une élégance, & d'un goût qui passent tout ce qu'on voit ailleurs. Il n'y a point, en Europe, de Danseurs

B ij

qui approchent des leur, de l'aveu même des Italiens ; les *Combattans* & les *Cyclopes* de Persée ; les *Trembleurs* & les *Forgerons* d'Isis, les *Songes funestes* d'Atis, & leurs autres entrées de Ballet sont des Piéces originales, soit pour les Airs composez par Lully, soit pour les Pas que Beauchamp a fait sur ces Airs ; on n'avoit rien vû de semblable sur le Théatre avant ces deux

& *des François*, &c.
grands hommes; ils en font les inventeurs, & ils ont porté tout d'un coup ces Piéces à un si haut degré de perfection, que personne ny en Italie, ni en aucun autre endroit du monde, n'y a sçû atteindre depuis, & n'y atteindra peut-être jamais. Nul combat de Théâtre ne présente une image si naturelle de la Guerre, que ceux que les François font quelquesfois paroî-

tre sur la Scéne: en un mot, tout est executé, chez eux, avec une justesse qui ne se dément en rien; tout y est lié, tout y est ordóné avec une suite & une économie admirables; tellement qu'il n'y a point de persóne intelligente & équitable qui ne demeure d'accord que les Opéra des François ont la forme d'un Spectacle bien plus parfait que ceux des Italiens, & que ces sortes

d'Ouvrages, comme spectacles, sont en France au-dessus de ce qu'on voit en Italie. Voilà tout ce qu'on peut dire à l'avantage de la France, en ce qui regarde la Musique & les Opera. Voyons présentement ce qui peut être à l'avantage de l'italie en ces deux choses.

La langue Italienne a un grand avantage sur la langue Françoise pour être chantée, en ce que toutes

ses voïelles sonnent tres-bien, au lieu que la moitié de celles de la langue Françoise sont des voïelles muettes qui n'ont presque point de son; d'où il arrive premiérement qu'on ne sçauroit faire aucune cadence ni aucun passage agréable sur les syllabes où se trouvent ces voïelles; & en second lieu, qu'on n'entend qu'à demi les mots; de sorte qu'il faut deviner la moitié de ce que

& des François, &c. 25
que chantent les François, & qu'au contraire on entend tres-distinctement tout ce que disent les Italiens. D'ailleurs, quoique toutes les voyelles de la langue Italienne sonnent parfaitement bien, les Musiciens choisissent encore celles qui s'entendent le mieux pour y faire leurs plus beaux passages; c'est sur la voyelle *a* qu'ils les font presque tous; & ils ont raison en cela, puis-
C

que cette voïelle étant celle de toutes qui a le son le plus net, la beauté des passages & des cadences en paroît davantage; au lieu que les François les font indifféremment sur toutes les voyelles, sur les plus sourdes comme sur les plus sonores; ils les font même souvent sur des diphtongues, comme dans les mots de *Chaîne,* de *Gloire* &c. dont le son étant confus, & mêlé de

celui de deux voyelles jointes ensemble, ne sauroit avoir la netteté & la beauté des voyelles simples. Mais ce n'est là proprement que le matériel de la Musique ; venons à ce qui en fait l'essence & la forme, c'est-à-dire au caractére des Airs considérez ou en particulier, ou par rapport aux diverses parties dont les grandes Piéces sont composées.

Les Airs Italiens sont plus détournez & plus hardis que les Airs François; le caractére en est poussé plus loin soit pour la tendresse, soit pour la vivacité, ou pour toutes les autres sortes d'espéces. Les Italiens unissent même quelquesfois des caractéres que les François croyent incompatibles. Les François, dans les Piéces à plusieurs parties, ne travaillent communé-

ment que celle qui est le sujet; les Italiens au contraire, les font toutes, pour l'ordinaire, également belles & recherchées; enfin le génie des derniers est inépuisable pour inventer, au lieu que celui des premiers est assez étroitement borné; c'est ce que je vais tâcher de faire voir d'une maniére sensible en entrant dans le détail de toutes ces choses.

On ne s'étonnera point que les Italiens trouvent que notre Musique berce & qu'elle endort, qu'elle est même, à leur goût, tres-plate & tres-insipide, quand on considérera la nature des Airs François & celle des Airs Italiens. Les Francois, dans les Airs qu'ils font, cherchent par-tout le doux, le facile, ce qui coule, ce qui se lie ; tout y est sur le même ton ; ou si

& des François, &c. quelquesfois on en change, on le fait avec des préparations & des adoucissemens qui rendent l'Air aussi naturel & aussi suivi que si l'on n'en changeoit point du tout, il n'y a rien de fier ny de hazardé ; tout y est égal & tout uni. Les Italiens, au contraire, passent à tout moment du *b* carre au *b* mol, & du *b* mol au *b* carre ; ils hazardent les cadences les plus forcées

& les dissonances les plus irréguliéres ; & leurs Airs sont d'un chant si détourné, qu'ils ne ressemblent en rien à ceux que composent toutes les autres Nations du monde.

Les Musiciens François se croiroient perdus s'ils faisoient la moindre chose contre les régles, ils flatent, chatoüillent, respectent l'oreille, & tremblent encore dans la crainte de ne pas réüssir après

& des François, &c. 35
avoir fait les choses dans toute la régularité possible; les Italiens plus hardis changent brusquement de ton & de mode, font des cadences doublées & redoublées de sept & de huit mesures sur des tons que nous ne croirions pas capables de porter le moindre tremblement; ils font des Tenuës d'une longueur si prodigieuse, que ceux qui n'y sont pas accoû-

tumez ne sauroient s'empêcher d'estre d'abord indignez de cette hardiesse que dans la suite on croit ne pouvoir jamais assez admirer ; ils font des passages d'une étenduë qui confond tous ceux qui les entendent pour la premiére fois ; & ils les font même quelquesfois sur des tons si irréguliers, qu'ils jettent la frayeur aussi-bien que la surprise dans l'esprit de l'Auditeur

qui croit que tout le Concert va tomber dans une dissonance épouventable; & l'interessant par-là dans la ruine dont toute la Musique paroît menacée, ils le rassurent aussitôt par des chutes si réguliéres, que chacun est surpris de voir l'harmonie comme renaître de la dissonance même, & tirer sa plus grande beauté de ces irrégularitez qui sembloient aller à la détruire.

Ils hazardent ce qu'il y a de plus dur & de plus extraordinaire, mais ils le hasardent comme des gens qui sont en droit de le hazarder, & qui sont assurez du succès : dans le sentiment qu'ils ont d'être les premiers hommes du monde pour la Musique, d'en être les Souverains & les Maîtres despotiques, ils franchissent ses régles par des saillies téméraires, mais heureuses;

ils se mettent au dessus de l'art, mais en maîtres de l'art qui suivent ses loix quand ils veulent, & qui les brusquent aussi quand il leur plaît, ils insultent la délicatesse de l'oreille que les autres n'oseroient toucher qu'en la flatant, ils la bravent, ils la forcent, ils la maîtrisent, & l'emportent par des charmes qui tirent assurément leur plus grande force, de la hardiesse avec la-

quelle ils sçavent s'en servir.

Quelquefois vous entendez une Tenuë contre laquelle les premiers tons de la Basse continuë font une dissonance qui irrite l'oreille; mais la Basse continuant de joüer, revient à cette Tenuë par de si beaux accords, qu'on voit bien que le Musicien n'a fait ces premiéres dissonances, que pour faire sentir, avec plus de plaisir,

ces belles cordes où il raméne aussi-tôt l'harmonie.

Qu'on donne une de ces dissonances à chanter à un François, il n'aura jamais la force de la soûtenir avec la fermeté dont il faut qu'elle soit soûtenuë, afin qu'elle réüssisse; son oreille accoûtumée aux consonances les plus douces & les plus naturelles, est choquée de son irrégularité, il tremble en la

chantant, il chancelle; au lieu que les Italiens dont l'oreille est rompuë de jeunesse à ces dissonances, & y a été accoûtumée par la force de l'habitude, sont aussi fermes sur le ton le plus irrégulier, que sur la plus belle corde du monde, & chantent tout avec une hardiesse & une assurance qui les fait toûjours réüssir.

La Musique est une chose trop commune en Italie;

Italie; les Italiens y chantent des le berceau, ils chantent tous les jours, ils chantent par-tout; un chant naturel & uni est, pour eux, une chose trop vulgaire, ils en ont trop entendu de cette maniére, le naturel est usé pour eux; pour picquer leur goût rassasié de chants simples & suivis, il faut sans cesse passer d'un ton à l'autre, & hazarder les passages les plus bizarres & les plus

forcez; sans cela, on ne peut les réveiller, ni exciter leur attention. Mais continuons le Paralele, par raport aux divers caractéres des Airs.

Comme les Italiens sont beaucoup plus vifs que les François, ils sont bien plus sensibles qu'eux aux passions, & les expriment aussi bien plus vivement dans toutes leurs productions; s'il faut faire une symphonie qui exprime

la tempête, la fureur, ils en impriment si bien le caractére dans leurs Airs, que souvent la réalité n'agit pas plus fortement sur l'ame; tout y est si vif, si aigu, si perçant, si impétueux & si remuant, que l'imagination, les sens, l'ame, & le corps même en sont entraînez d'un commun transport; on ne peut se défendre de suivre la rapidité de ces mouvemens; une sym-

phonie de Furies agite l'ame, la renverse, la culbute malgré elle ; le Joüeur de violon qui l'éxécute ne peut s'empêcher d'en être transporté & d'en prendre la fureur, il tourmente son violon, son corps, il n'est plus maître de lui-même, il s'agite comme un possédé, il ne sauroit faire autrement.

Si la Symphonie doit exprimer le calme & le repos, quoi qu'elle demande

& *des François*, &c. 45
un caractére tout opposé, ils ne l'éxécutent pas avec moins de succès; ce sont des tons qui descendent si bas, qu'ils abiment l'ame avec eux dans leur profondeur; ce sont des coups d'archet d'une longueur infinie, traïnez d'un son mourant qui s'affoiblit toûjours jusqu'à ce qu'il expire entiérement. Les Symphonies de leurs sommeils enlévent tellement l'ame

aux sens & au corps suspendent tellement ses facultez & son action, que toute occupée de l'harmonie qui la posséde & qui l'enchante, elle n'a non plus d'attention à tout le reste, que si toutes ses puissances étoient liées par un sommeil réel.

Enfin, pour la conformité de l'Air, avec le sens des paroles, je n'ay jamais rien entendu, en matiére de Symphonies, de com-

& des François, &c. 47
parable à celle qui fut éxécutée à Rome, à l'Oratoire de S. Jérôme de la Charité, le jour de la Saint Martin de l'année 1697, sur ces deux mots, *mille saette*, mille fléches: c'étoit un Air dont les Notes étoient pointées à la maniére des Gigues; le caractére de cet Air imprimoit si vivement dans l'ame l'idée de fléche; & la force de cette idée séduisoit tellement

l'imagination, que chaque violon paroissoit être un arc; & tous les Archets, autant de fléches décochées dont les pointes sembloient darder la Symphonie de toutes parts; on ne sauroit entendre rien de plus ingénieux & de plus heureureusement exprimé. Ainsi, soit que les Airs soient d'un caractére vif ou d'un caractére tendre, soit qu'ils soient impétueux ou languissans

& des François, &c. 49
languissans, les Italiens l'emportent également sur les François: mais ils font, pardessus cela, une chose que ny les Musiciens François, ny ceux de toutes les autres Nations ne sauroient & n'ont jamais sçu faire; car ils unissent quelquesfois, d'une maniére surprenante, la tendresse avec la vivacité, comme on le peut voir dans le fameux Air *Mai non si vidde*

E

ancor più bella fedelta &c. lequel est le plus doux & le plus tendre du monde, & dont la Symphonie néanmoins est la plus vive & la plus picquante qui se puisse entendre; ils allient ces caractéres opposez d'une maniére qui, bien loin de gâter un contraire par son contraire, embellit toûjours l'un par l'autre.

Que si présentement, des Airs simples, nous

& des François, &c.

passons aux Piéces composées de plusieurs parties, quel avantage les Italiens n'auront-ils pas sur les François ? Je n'ay guéres vû de Musiciens, en France, qui ne convinssent que les Italiens savent mieux tourner & croiser un Trio, que les François. Chez nous, le premier dessus a ordinairement assez de beauté ; mais le second n'en sauroit avoir descendant aussi bas qu'-

on le fait descendre : en Italie, on fait les dessus de trois ou quatre tons plus haut qu'en France; tellement que les seconds dessus se trouvent, par-là, d'un ton assez haut pour avoir autant de beauté, que nos premiers dessus mêmes. D'ailleurs les trois parties en sont si également belles, que souvent on ne sauroit dire laquelle est le sujet. Lully en a fait quelques-uns de cet-

te beauté, mais ils sont en bien petit nombre ; au lieu que presque tous ceux que font les Italiens, sont de ce caractére.

Mais c'est dans les Piéces qui ont encore plus de parties, que paroît beaucoup mieux l'avantage que les Musiciens d'Italie ont sur ceux de France, pour la composition. En France, c'est beaucoup quand le sujet est beau, il est rare que les

parties qui l'accompagnent ayent seulement un chant suivi ; on y trouve bien, quelquesfois, des Basses continuës qui roulent toûjours, & que les François trouvent admirables à cause de cela ; mais, en ces occasions, les dessus sont peu de chose, ils cessent d'être le sujet, & la Basse le devient pour lors. Quant aux accompagnemens de violon, ce ne sont, en la plûpart,

& *des François, &c.* 55
que de simples coups d'archet qu'on entend par intervalles, qui n'ont aucun chant lié & suivi, & qui ne servent qu'à faire entendre, de tems en tems, quelques accords. En Italie, au contraire, le premier dessus, le second, la Basse continuë, & toutes les autres parties qui entrent dans la composition des Piéces les plus remplies, sont également travaillées. Les violons y

joüent toûjours des parties dont le chant est ordinairement aussi beau que l'Air même qui en est le sujet : aussi arrive-t-il souvent qu'après avoir entendu quelque chose de l'Air qu'on trouve charmant, on est insensiblement entraîné par les parties accompagnantes qui ne charment pas moins, & qui font abandonner le sujet pour se faire suivre; tout y est d'une beauté si

égale, qu'on ne sauroit dire quelle est la partie dominante. Quelquesfois la Basse continuë attache tellement qu'en l'écoutant, on ne pense point du tout au sujet; d'autres fois le sujet entraîne de telle sorte, qu'on ne fait nulle attention à la Basse continuë; un moment après, les accompagnemens de violon ravissent de telle maniére, qu'on n'écoute ny la Basse con-

tinuë, ny le sujet; ce n'est pas assez d'une ame pour sentir la beauté de toutes les parties; il faudroit se multiplier pour suivre & goûter, à la fois, trois ou quatre choses qui sont aussi belles l'une que l'autre; on est emporté, enchanté, on est extasié de plaisir; il faut se récrier pour se soulager, il n'y a personne qui puisse s'en défendre; on attend avec impatience la fin de cha-

que Air, pour respirer; on ne peut souvent se contenir jusqu'au bout, on interrompt le Musicien par des cris & par des applaudissemens infinis, la Musique Italienne produit, tous les jours, ces effets; il n'y a personne de ceux qui ont voyagé en Italie qui n'en ait été mille fois témoin; on n'a jamais éprouvé rien de semblable en aucun autre païs; ce sont des beautez d'un

degré d'excellence où l'imagination ne sauroit atteindre, avant qu'on les entende ; & au-delà duquel on ne sauroit imaginer rien, après qu'on les a entenduës.

Enfin, les Italiens sont inépuisables dans la production de ces Piéces composées de tant de belles parties ; au lieu que le génie des François est extrémement borné en cela. En France, un composi-

teur croit faire beaucoup que de diversifier le sujet ; pour les accompagnemens, il n'y a rien de si semblable ; ce sont toûjours les mêmes accords, les mêmes chutes, nulle variété, nulle surprise, on y prévoit tout : Les Musiciens François se pillent, par-tout, les uns les autres, ou se copient tellement eux-mêmes, que presque tous leurs Ouvrages sont semblables. En Italie au-

contraire, les génies y font inépuisables & infinis pour la quantité & pour la diversité des airs; le nombre en est innombrable sans aucune éxagération, & cependant il seroit bien difficile d'en trouver deux qui se ressemblassent. Nous admirons, tous les jours, la fécondité du génie de Lully dans la composition du grand nombre de beaux Airs tous

& des François, &c. 63
différens qu'il a faits ; jamais aucun Muſicien n'a paru en France avec tant de talent pour la Muſique, il n'y a perſonne qui n'en convienne, & il ne m'en faut pas davantage pour faire connoître combien le génie des Italiens eſt ſupérieur à celui des François pour l'invention & pour la compoſition en matiére de Muſique; car enfin cet excellent homme dont les

François opposent les Ouvrages à ceux des plus grands Maîtres d'Italie étoit Italien; il a passé tous nos Maîtres, même dans le goût François. Pour établir donc l'egalité entre les deux Nations en ce qui regarde l'art de la Musique, il faudroit produire l'exemple de quelque François qui eût excellé en Italie au-dessus des plus grands Maîtres de ce païs là dans le goût même

même Italien; & c'est ce qu'on n'a pas encore vû jusqu'à présent. D'ailleurs Lully est le seul qui ait jamais paru en France avec ce génie supérieur pour la Musique; & l'Italie est pleine de Maistres qui font tout au moins de sa force; il y en a à Rome, à Naples, à Florence, à Venise, à Bologne, à Milan, à Turin, & il y en a eu dans tous les tems : on y a vû les Lüigi, les

Cariſſimi, les Mélani, les l'Egrenzi : à ceux-ci ont ſuccedé les Scarlati, les Buononcini, les Corelli, & les Baſſani qui vivent encore & qui charment toute l'Europe par leurs excellentes productions. Les premiers ſembloient avoir épuiſé toutes les beautez de l'Art; cependant les ſeconds les ont, au moins, égalé dans une infinité d'Ouvrages d'un caractére tout nouveau.

Il s'en éléve, chaque jour, qui paroissent devoir encore renchérir sur tous les siécles passez; & cela, dans tous les endroits de l'Italie; aulieu qu'en France un de ces grands Maîtres est regardé comme un Phénix, on n'en voit qu'un à la fois dans tout le Royaume, il faut un siécle entier pour le produire; encore désespere-t-on que tous les siécles ensemble produisent jamais un

homme capable de remplacer Lully. Il n'y a donc, comme tout le monde le voit, nulle comparaison à faire des Italiens aux François, pour le génie de la Musique.

Il ne se fait plus rien de beau en France depuis la mort de Lully, ainsi ceux qui aiment la Musique y sont sans plaisir & sans espérance; mais ils n'ont qu'à aller en Italie, & je leur répons que leur cerveau,

& des François, *&c.* 69
quelque usé qu'il soit par les traces de la Musique Françoise, sera comme une table d'attente toute neuve pour la Musique Italienne, les Airs Italiens ne ressemblant, en quoi que ce soit, aux Airs François, ce qu'on ne comprendra jamais à moins que d'aller en Italie : car les François ne sauroient s'imaginer qu'on puisse rien faire de fort touchant, en matiére de Mu-

sique, qu'il ne ressemble aux beaux Airs qu'on entend en France. Voilà les avantages que les Italiens ont sur les François pour la Musique considérée en général. Voyons maintenant ceux qu'ils ont, par raport aux Opéra. Pour observer quelque ordre dans un aussi grand nombre de choses différentes qui concourent à former un Opéra, je commencerai par la Musique où je

& des François, &c. dirai deux mots du Récitatif & de la Symphonie; après quoi je parlerai des voix; de ceux qui chantent aux Opéra considérez comme Musiciens & comme Acteurs; des Instrumens, & de ceux qui les touchent; enfin des Décorations & des Machines.

Il n'y a nul endroit foible dans les Opéra d'Italie, comme dans ceux de France; on n'y distingue

point la belle Scêne, toutes les chanſons y ſont d'une même force, & il n'y en a point à la fin de laquelle on ne ſe récrie & on n'applaudiſſe ; au lieu que dans nos Opéra il y a je ne ſai combien de Scênes languiſſantes & d'Airs inſipides qui ne ſauroient toucher qui que ce ſoit, ni plaire, en rien, à perſonne.

Il eſt vrai que notre Récitatif eſt bien plus beau

beau que celui des Italiens qui est trop simple & trop uni, qui est par tout le même, qui n'est point proprement un chant ; car ils ne font, pour ainsi dire, que parler dans leur Récitatif, il n'y a presque point d'inflexion ni de modulation dans ce prétendu chant ; cependant, ce qu'il y a d'admirable, c'est que les parties qui servent d'accompagnement à cette Psalmodie

sont excellentes : car leur génie pour la composition est si merveilleux, qu'ils savent trouver des accords charmans, même au son de la voix d'une personne qui parle simplement sans chanter, ce qu'on n'a jamais vû, & ce qu'on ne sauroit voir en nul autre endroit du monde.

Il en est de leur symphonie en particulier à l'égard de la nôtre, com-

& des François,&c. 75
me de leur Musique en général : Dans nos Opéra elle est, en beaucoup d'endroits, fort seiche & fort ennuyeuse ; au lieu que, dans ceux d'Italie, elle est par tout moëlleuse, remplie d'accords les plus harmonieux ; & cela, sans aucune inégalité.

J'ai dit, au commencement de ce Paralele, que nous avions un grand avantage sur les Italiens par les Basse-contres qui

font si communes parmi nous, & qui sont si rares en Italie: mais quels avantages n'ont-ils pas sur nous, pour les Opéra, par leurs *Castrati* qui sont sans nombre, & dont nous n'en avons pas un seul en France? Les voix de femme sont à la vérité aussi douces & aussi agréables, chez nous, que celles de ces sortes d'hommes; mais il s'en faut bien qu'elles soient aussi fortes

& aussi perçantes; il n'y a point de voix ny d'homme ny de femme au monde si flexibles que celles de ces *Castrati*; elles sont nettes, elles sont touchantes, elles pénétrent jusqu'à l'ame.

Vous entendez quelquefois une symphonie si charmante, qu'on ne sauroit imaginer rien au delà; cependant il se trouve que ce n'est que l'accompagnement d'un Air en-

core plus beau chanté par une de ces voix qui, d'un son le plus éclatant & en même tems le plus doux, perce la symphonie & s'éléve au dessus de tous les Instrumens avec un agrément qu'on ne sauroit décrire, il faut l'entendre.

Ce sont des gosiers & des sons de voix de Rossignol; ce sont des halcines à faire perdre terre, & à vous ôter presque la

respiration, des haleines infinies par le moyen desquelles ils exécutent des passages de je ne sai combien de mesures, ils font des échos de ces mêmes passages, ils soutiennent des tenuës d'une longueur prodigieuse, au bout desquelles, par un coup de gorge semblable à ceux des Rossignols, ils font encore des cadences de la même durée.

Au reste, ces voix dou-

ces & rossignolantes sont enchantées dans la bouche des Acteurs qui font le personnage d'amant; rien n'est plus touchant que l'expression de leurs peines formée avec ces sons de voix si tendres & si passionnez; & les Italiens ont, en cela, un grand avantage sur les Amans de nos Théatres, dont la voix grosse & mâle est constamment bien moins propre aux

Et des François, &c. douceurs qu'ils disent à leurs Maîtresses. D'ailleurs comme ces voix sont aussi fortes qu'elles sont douces, on entend tres-distinctement tout ce qui se chante aux Théatres Italiens, au lieu qu'on en perd la moitié à ceux des François à moins que l'on ne soit bien près & que l'on ne sache deviner : Ce sont ordinairement de petites filles sans poumons, sans force, & sans halei-

ne, qui chantent, en France, les Dessus; au lieu que cette même partie est toûjours chantée, en Italie, par des hommes forts dont la voix ferme & résonnante se fait entendre avec netteté dans les lieux les plus vastes, sans qu'on en perde une syllabe à quelqu'endroit qu'on soit placé.

Mais le plus grand avantage que les Italiens ont sur les François par le

moyen de leurs *Castrati*, du côté des voix, c'est que ces voix leur durent des trente & quarante années; au lieu que celles de nos femmes ne conservent, guéres plus de dix ou douze ans, leur force & leur beauté; de sorte qu'une Actrice est à peine formée pour le Théatre, qu'elle perd sa voix, & qu'il en faut prendre, en sa place, de nouvelles qui manquent à

l'action, si elles ne manquent pas au chant, & à qui il faut des cinq & six années d'exercice pour devenir capables d'éxécuter les rôles un peu considérables. C'est beaucoup, en France, quand il y a cinq ou six bonnes voix sur trente & quarante Acteurs ou Actrices qui se trouvent à un Opéra. En Italie, elles sont toutes à peu près égales, & l'on en prend rarement

de médiocres, parce que l'on en a à choisir tant qu'on veut.

Quant aux Acteurs ; on peut les regarder ou comme des Musiciens qui ont leur partie à chanter; ou comme des personnages de Théatre qui ont leur rôle à joüer ; & les Italiens, sous l'un & sous l'autre de ces raports, surpassent encore les François.

Chez nous, il y a toû-

jours, dans un Opéra, quelque Acteur véreux qui manque au chant ou à la mesure, quelque Actrice foible qui chante faux & qu'on excuse sur ce qu'elle n'est pas encore faite au Théatre, qui n'a point de voix & à qui on pardonne souvent, parce qu'elle plaît d'ailleurs & qu'elle est d'une jolie figure. Cela n'arrive jamais aux Opéra d'Italie, il n'y a point de voix

& des François, &c. 87
qui ne soit au moins supportable ; il n'y a point d'homme ni de femme qui ne chante si parfaitement sa partie qu'avec des voix même d'une médiocre beauté, ils enlévent tous ceux qui les entendent, par la force des passages qu'ils exécutent; car on ne sait, nulle part, la Musique comme on la fait en Italie ; & il n'y a pas lieu d'en être surpris, les Italiens s'en faisant une

étude comme nous nous en faisons une d'apprendre à lire ; il y a , chez eux , des Ecoles où les enfans vont apprendre à chanter , comme ils y vont en France pour apprendre à lire ; ils y vont dès leur plus tendre jeuneſſe , & y employent des neuf & dix ans ; de ſorte qu'ils chantent là , comme on lit ici quand on a bien appris à lire , c'eſt à dire avec fermeté , avec ſeureté,

& sans même y penser. Les Italiens chantent les choses mêmes qu'ils n'ont jamais vûës sans broncher, comme on lit, sans hésiter, un livre qu'on n'a jamais lû, quand on sait bien lire. Les Italiens n'étudient la Musique qu'une fois, mais ils l'apprennent dans la derniére perfection : Les François l'étudient tellement quellement, mais aussi faut-il qu'ils l'étudient toute leur

H.

vie ; car, à chaque nouvelle Piéce qui se présente en France, il faut que les Musiciens l'étudient & l'apprennent, pour la bien chanter ; il faut faire une infinité de répétitions particuliéres d'un Opéra pour le mettre en état d'être représenté en public ; celui-ci commence trop tôt, celui-là trop tard ; l'un chante faux, l'autre manque à la me-

des François, &c. sure; le Maître de Musique se tourmente de la main & de la voix, il fait cent contorsions de tous les membres de son corps, & avec cela il a bien de la peine à en venir à bout. Les Italiens, au contraire, sont si consommez, & pour ainsi dire, si infaillibles dans la Musique, que tout un Opéra s'exécute chez eux avec la derniére justesse, sans même qu'on y batte la mesure.

ni qu'on fache qui eft le Maître qui le fait exécuter. Ils joignent à cette juftefse tous les agrémens qu'un Air eft capable de recevoir, ils y font cent fortes de paffages, & cela tout en badinant; ils font, dans leur gofier, des Echos d'une finefse charmante; les François ne favent ce que c'eft que ces Echos.

Dans les Airs tendres, ils affoibliffent infenfiblement leur voix, & la laif-

sent enfin mourir tout à fait à la fin de l'Air: Ce sont des beautez de la derniére délicatesse; délicatesse non seulement inconnuë, mais encore impossible aux François, dont les Dessus ont si peu de force que, pour peu qu'ils vinssent à les affoiblir, ils s'éteindroient entiérement & on ne les entendroit plus du tout. Ces Echos néanmoins & ces affoiblissemens de

voix donnent de tels agrémens aux Airs Italiens, que souvent le Compositeur lui-même les trouve plus beaux dans la bouche de ceux qui les chantent, que dans sa propre idée; & les Italiens ont, en cela, un double avantage sur les François, pour leurs Opéra; ce qui fait qu'ils chantent mieux que nous, étant aussi cause qu'ils sont meilleurs Acteurs;

& des François, &c. 95.
car, se faisant un jeu de la Musique & chantant avec toute la justesse possible sans être obligez à faire attention ni à la mesure ni à aucune autre régle, il arrive de là qu'ils peuvent mettre toute leur application à bien accommoder leur extérieur à l'action ; & que n'étant attentifs qu'à entrer dans les passions & à composer leurs gestes, il leur est bien plus aisé d'être bons

Acteurs qu'aux François, qui ne sachant pas si bien la Musique, sont souvent obligez à s'occuper entiérement du soin d'en exécuter les régles. Nous n'avons pas un seul homme capable de faire le personnage d'un Amant passionné, dans nos Opéra, à la réserve de Dumény ; mais outre qu'il chante extrémement faux & qu'il sait tres-peu de Musique, il s'en faut bien que

que sa voix soit aussi agréable & aussi belle, que celles des *Castrati* d'Italie.

Si une principale Actrice, comme la Rochoix, vient à nous manquer, non seulement Paris, mais toute la France entiére ne sauroit en fournir une autre qui puisse la remplacer. En Italie, pour un Acteur ou une Actrice qui manqueront, on en trouvera dix autres aussi-

tôt ; car les Italiens naiſſent tous Comédiens, & ſont auſſi excellens Acteurs, que Muſiciens. Leurs vieilles ſont des perſonnages incomparables ; & leurs Bouffons valent ce que nous avons jamais vû de meilleur, en ce genre là, ſur nos Théatres.

D'ailleurs les Italiens ont encore un grand avantage ſur nous par le moyen de leurs *Caſtrati,*

& *des François*, &c.
en ce qu'ils en font le per-
sonnage qu'ils veulent,
une femme aussi-bien
qu'un homme, selon
qu'ils en ont besoin ; car
ces *Castrati* sont telle-
ment accoûtumez à faire
des rôles de femme, que
les meilleures Actrices du
monde ne les font point
mieux qu'eux ; ils ont la
voix aussi douce qu'elles,
& l'ont avec cela beau-
coup plus forte ; ils sont
plus grands que le com-

mun des femmes, & ont par là plus de majesté qu'elles ; ils sont mêmes ordinairement plus beaux en femme, que les femmes mêmes. FERINI, par exemple, qui, en 1698. faisoit, à Rome, le personnage de *Sibaris* à l'Opéra de *Thémistocle*, est plus grand & plus beau que ne le sont communément les femmes, il a je ne sai quoi de noble & de modeste dans la phy-

fionomie; habillé en Princeſſe Perſanne, comme il étoit, avec le Turban & l'Aigrette, il avoit un air de Reine & d'Impératrice; & l'on n'a peut-être jamais vû une plus belle femme au monde, qu'il le paroiſſoit ſous cet habit. L'Italie eſt pleine de ces ſortes de gens, on y trouve par tout des Acteurs & des Actrices à choiſir. J'ai vû, à Rome, un homme qui étoit auſſi

fort pour la Musique, que les plus habiles gens de nos Opéra ; il étoit, outre cela, excellent Acteur & valoit pour le moins notre Harlequin & notre Raisin ; cependant cet homme n'étoit ni Musicien ni Comédien de profession ; c'étoit un Procureur qui quittoit les affaires au Carnaval pour prendre un rôle à l'Opéra, & qui faisoit sa Charge durant tout le reste de

l'année. Il eſt donc beaucoup plus aiſé, comme on voit, de faire bien exécuter un Opéra en Italie, qu'il ne l'eſt en France.

Les Italiens ont encore, pour les Inſtrumens & pour ceux qui les touchent, le même avantage qu'ils ont ſur nous, pour les voix & pour les perſonnes qui chantent. Leurs violons ſont montez de cordes plus groſſes

que les nôtres, ils ont des archets beaucoup plus longs, & ils savent tirer de leurs Instrumens une fois plus de son, que nous. Pour moi, la premiére fois que j'entendis l'Orchestre de notre Opéra à mon retour d'Italie, l'idée de la force de ces sons qui m'étoit encore présente, me fit trouver ceux de nos violons si foibles, que je crus qu'ils avoient tous des sourdines. Leurs Ar-

chiluts sont une fois plus grands que nos Thüorbes ; tout y est plus fort de la moitié, pour le son; leurs Basses de violon sont une fois plus grosses que les nôtres ; & toutes celles qu'on joint ensemble, dans nos Opéra, ne font point un bourdonnement aussi fort, que le font deux de ces grosses Basses, aux Opéra d'Italie; c'est assurément un Instrument qui nous

manque en France, que ces Basses d'un creux qui fait, chez les Italiens, une Baze admirable sur laquelle tout le Concert est comme soutenu; c'est un fondement seur & d'autant plus solide, qu'il est plus bas & plus profond; c'est un son nourri & moëlleux qui remplit l'air d'une harmonie agréable dans une Sphére d'activité qui s'étend jusqu'aux extrémitez des plus vastes

lieux; le son de leurs symphonies est porté par l'air jusqu'aux voûtes dans les Eglises; & jusqu'au Ciel dans les lieux à découvert: Et pour ceux qui touchent ces Instrumens, nous n'avons que tres-peu de gens qui en approchent en France. On voit, en Italie, des enfans de quatorze à quinze ans avec une Basse ou un Dessus de violon joüer admirablement

bien des symphonies qu'ils n'ont jamais vûes, mais des symphonies d'une exécution qui démonteroit nos plus habiles gens ; & cela, souvent par dessus l'épaule de deux ou trois personnes qui sont devant eux, à quatre & cinq pas de la Tablature, vous voyez ces petits torticolis jetter seulement un œil de travers sur le livre, & emporter les choses les plus

des François, &c. 109
difficiles du premier coup. On ne bat point la mesure aux Orchestres d'Italie, & cependant on n'y voit jamais personne manquer d'un tems, ni d'un ton. Il faut tout Paris pour former un bel Orchestre, on n'y en trouveroit pas deux comme celui de l'Opéra; à Rome où il n'y a pas la dixiéme partie du monde qui est à Paris, on trouveroit de quoi fournir

sept & huit Orcheſtres compoſez de Claveſſins, de Violons & de Thüorbes, tous également bien remplis. Mais en quoi principalement les Orcheſtres d'Italie l'emportent ſur ceux de France, c'eſt que les plus grands Maîtres ne dédaignent pas d'y joüer. J'ay vû, à Rome, à un même Opéra, Corelli, Paſquini, & Gaëtani, qui ſont conſtamment les premiers

& des François, &c. 111
hommes du monde pour le Violon, pour le Clavessin, & pour le Thüorbe ou l'Archilut : Aussi sont-ce des gens à qui, pour un mois ou six semaines au plus, on donne chacun trois & quatre cens pistoles. C'est la maniére dont on traite & dont on paye les Musiciens, qui est cause en partie, qu'il y en a & qu'il y en aura toûjours beau-plus chez les Italiens, que

chez nous. On les méprise, en France, comme des gens d'une profession basse ; en Italie, on les estime & on les carreise comme des illustres. Ils font des fortunes tres-considérables parmi les Italiens : Et, chez nous, à peine gagnent-ils de quoi vivre ; de là vient qu'il y a dix fois plus de personnes qui s'attachent à la Musique en Italie, qu'en France ; & parmi

un

un plus grand nombre de gens qui s'y appliquent, il est naturel que même toutes choses étant égales, il y en ait aussi un plus grand nombre qui y réussissent. Rien n'est plus commun, en ce païs-là, que les Joüeurs d'Instrumens, les Musiciens, & la Musique. Les Chanteurs de la Place Navône à Rome, & ceux du Pont de Rialte à Venise, qui sont, là, ce que sont, icy,

K

les Chanteurs du Pont-neuf, se mettent souvent trois ou quatre ensemble, dont l'un jouë du Dessus de violon, l'autre de la Basse, & les autres du Thüorbe ou de la Guittare ; ils chantent, avec cela, en partie, & s'accompagnent tres-juste de leurs Instrumens. On fait des Concerts, en France, qui ne valent pas mieux.

Enfin, pour les Décorations & pour les ma-

chines, les Opéra d'Italie l'emportent encore beaucoup sur ceux de France. Les Loges y sont bien plus magnifiques; l'ouverture du Théatre y est bien plus haute & plus large; & les peintures de nos Décorations ne sont certainement que du barboüillage en comparaison de celles des Italiens; on y voit des Statuës feintes de marbre & de stuc belles comme les

plus belles Antiques de Rome, des Palais, des Colonades, des Galeries, des morceaux d'Architecture d'une grandeur & d'une magnificence au dessus de tous les Edifices qu'on voit au monde; des Perspectives qui trompent le jugement aussi-bien que les yeux de ceux même qui savent tout le secret de l'Art; des vûës d'une étenduë immense dans des espa-

ces qui n'ont pas trente pieds de profondeur ; ils y font même paroître assez ordinairement les plus superbes Edifices des anciens Romains, dont on ne voit plus que les restes, comme le Colisée que j'ay vû, au Collége Romain, en 1698. dans le même état où il étoit du tems de Vespasien, qui fit bâtir ce célebre Amphithéatre; tellement que ces Décorations sont non

seulement tres-agréables, mais encore tres-instructives.

Quant aux Machines, je ne crois pas que l'esprit humain en puisse porter l'invention plus loin qu'elle est poussée en Italie. J'ay vû, à Turin, en 1697. Orphée qui, dans un Opéra, enchantoit, par sa belle voix, les animaux; il y en avoit de toutes les sortes; des Sangliers, des Lions, des Ours; rien ne

sauroit être plus naturel & mieux contrefait ; un Singe qui y étoit, y fit cent badineries les plus jolies du monde, montant sur le dos des autres animaux, leur gratant la tête avec sa main, & faisant toutes les autres singeries propres à cette espéce. Un jour, à Venise, on vit paroître un Elephant sur le Théatre; en un instant, cette grosse machine se dépeça, & une armée se

trouva, sur la Scêne, en sa place; tous les soldats, par le seul arrangement de leurs boucliers, formoient cet Eléphant d'une maniére aussi parfaite, que si c'avoit été un Eléphant naturel & véritable.

J'ay vû, à Rome, en 1698. un phantôme de femme entouré de Gardes, entrer sur le Théatre de Capranica; ce phantôme étendant les bras & développant

développant ses habits, il s'en forma un Palais entier avec sa façade, ses aîles, ses corps & ses avantcorps de bâtiment, le tout d'une Architecture enchantée ; les Gardes ne firent que piquer leurs Hallebardes sur le Théatre, & elles furent aussitôt changées en jets d'eau, en cascades, & en arbres qui firent paroître un jardin charmant au devant de ce Palais; on ne sauroit

rien voir de plus subit que ces changemens, rien de plus ingénieux & de plus merveilleux : aussi sont-ce ordinairement les plus beaux esprits de l'Italie qui se font un plaisir d'inventer ces machines, gens souvent de la premiére qualité qui régalent le Public de ces sortes de spectacles, sans aucun intérest. C'étoit le Chevalier Acciaioli frére du Cardinal de ce nom, qui avoit

le soin de celles du Théatre de Capranica en 1698.

Voilà, à ce qu'il me semble, à peu près tout ce qu'on sçauroit dire de la Musique Françoise & de la Musique Italienne, dans un Paralele; je n'y ajoûterai plus qu'une chose, en faveur des Opéra d'Italie, qui confirme tout ce que j'ai dit à leur avantage; c'est que, quoy qu'il n'y ait ni Chœurs ni divertissemens & qu'ils durent

des cinq & six heures, on ne s'y ennuye cependant jamais ; au lieu qu'après quelques représentations des nôtres qui durent la moitié moins, il y a tres-peu de personnes qui n'en soient rassasiées, & qui ne s'y ennuyent.

F I N.

TABLE ALPHABETIQUE

Des Matieres, contenuës en ce Volume.

A

LE Chevalier *Acciaioli* Page 122

Il n'y a rien de fier ny de hazardé dans les Airs François, 31

Les Airs Italiens sont plus détournez & plus hardis que les Airs François, 28. 31. 32. 33.

Le Caractére des Airs Italiens est poussé plus loin que ce-

L iij

Table Alphabetique

lui des François, soit pour la tendresse, soit pour la vivacité, ou pour toutes les autres sortes d'especes, 28

Les Italiens sçavent unir, dans leurs Airs, des Caractéres que les François croïent incompatibles, 28.49

B

Bassani, 66

Avantage des Opéra des François sur ceux des Italiens, par les *Basse-contres*, 12

Beauchamp a excellé dans la composition des entrées de Ballet, pour la Danse, 20

Buononcini, 66

C

Le *Carissimi*, 66

des Matieres.

Avantages que les François, ont sur les Italiens pour leurs Opera, par les *Chœurs* de Musique, 15

Avantages que les Italiens ont sur les François pour leur Musique & pour leurs Opera, par le moyen de leurs *Castrati*. 76. 77. 78. 79. 80. 81. 82. 83. 98. 99.

Les entrées des *Combattans* & des *Cyclopes* de l'Opéra de Persée, sont des Piéces originales, tant pour les Airs, que pour les Pas faits sur ces Airs. 20

Les *Combats* que les François font paroître quelquefois sur leurs Théatres, sont des images tres-naturelles de la guerre, 21

Les Italiens sont naturelle-
ment meilleurs *Comédiens*
que les François, 98. 102
Conformité des Airs Italiens
avec le sens des paroles,
46. 47. 48.
Corelli. 66. 110

D

Avantage des François sur les
Italiens dans les Opéra,
du côté des *Danses*. 15
Les *Danseurs* François passent
ceux de toutes les autres
Nations de l'Europe, de l'a-
veu même des Italiens, 19
Des *Décorations* qui se voyent
aux Opéra d'Italie, 114. 115.
116. 117
Descoteaux joüeur de Flûte,
illustre, 18

des Matieres.

Les Muficiens Italiens hazardent, dans leurs Airs, les Diffonances les plus irréguliéres, 32.34
Charme des *Diffonances* qui fe trouvent dans les Airs Italiens, 35.37.38.39
Les François ne fçauroient chanter les *Diffonances*, 39.40
Dumény, 96

E

Echos que font les Italiens en chantant, 92.93.94
Les *Entrées* de Ballet font des Piéces originales dont Lully & Beauchamp font les premiers auteurs, 20

F

Ferini, 100

des Matieres.

Avantage des Orcheſtres des *François* ſur ceux des Italiens, par les Flûtes, 18

L'Entrée des *Forgerons* de l'Opera d'Iſis, piéce originale, 20

G

Gaëtani, 110

Le *génie* des Muſiciens François eſt fort borné pour l'invention, p. 29. 54. 60. 61

Le *génie* des Muſiciens Italiens eſt inépuiſable. 29.60 61.62

Le *goût* des Italiens eſt uſé pour les Airs naturels, il faut quelque choſe de plus picquant pour le réveiller, 41

Table Alphabetique

H

Les *habillemens* des Acteurs François sont fort au dessus de ceux des Acteurs Italiens, dans les Opéra, 19

Avantage des Orchestres des François sur ceux des Italiens, par les *Haut-bois*, 18

Les *Hotteterre*, excellens joüeurs de Flûte, 18

I

Avantage que les *Italiens* ont sur les François, pour leurs Opéra, du côté des Instrumens & de ceux qui les touchent, 103. 104. 105. 106. 107. 108. 109. 110

Effets surprenans que produit ordinairement la Musique

Table Alphabetique Italienne, 56.57.58.59

L

La *Langue* Italienne a un grand avantage sur la langue Françoise pour estre chantée, 23
Legrenzi, 66
Lüigi, 65
Lully, 62.63.64.65.68

M

Des *Machines* qui se voïent aux Opera d'Italie, 118.119.120.121
Combien les excellens Maîtres de *Musique* sont rares en France, 95.67
Combien grand est le nombre des excellens Maîtres de *Musique* qui se trouvent en

des Matieres.

tout tems, dans toutes-les Villes d'Italie, 65. 66. 67

Mélani, 66

La maniére dont on traite les *Muſiciens* en France & en Italie, eſt cauſe qu'il y a, & qu'il y aura toûjours un plus grand nombre d'excellens Muſiciens parmy les Italiens, que parmy les François, 111. 112

Les Italiens communément ſçavent mieux la *Muſique*, que les François, 87. 88. 89. 90. 91. 92

Les Italiens trouvent que nôtre Muſique eſt plate & inſipide, qu'elle berce, & qu'elle endort, 30

Rien de plus commun que la *Muſique* en Italie, 113. 114

Table Alphabetique

O

Les *Opéra* des François, considerez comme Poëmes dramatiques, sont des Ouvrages au dessus de ceux des Italiens, 5

Les *Opéra* des François ont la forme d'un spectacle bien plus parfait, que ceux des Italiens, 22

P

Bernardo *Pasquini*, 110

Les Italiens plus sensibles aux passions que les François, les expriment aussi bien plus vivement qu'eux, dans leurs Ouvrages de Musique, 42. 43. 44. 45. 46

Philbert fameux joüeur de Flûte, 18

des Matieres.
Philidor, autre celebre joüeur de Flûte, *là-même*

R

Récitatif, 71. 72. 73
La *Rochoix*, 97

S

Scarlati, 66
L'Entrée des *Songes* funestes de l'Opéra d'Atys, Piéce Originale, 20
Les Musiciens François, dans les Piéces à plusieurs Parties, ne travaillent ordinairement que le *sujet*, 29. 53. 54
De la *Symphonie*, 42. 43. 44. 45. 46. 47. 48. 71. 74. 75.

T

Tenuës qui se trouvent dans

Table Alphabetique.

les Airs Italiens, 33. 38

L'Entrée des *Trembleurs* de l'Opéra d'Isis, piéce originale, 20

Les Musiciens Italiens sçavent mieux tourner & croiser le Trio, que les Musiciens François, 51. 52. 53

V

Les joüeurs de Violon François touchent cet Instrument avec plus de finesse & plus de délicatesse, que les Italiens, 17

Fin de la Table.

www.ingramcontent.com/pod-product-compliance
Lightning Source LLC
Chambersburg PA
CBHW071552220526
45469CB00003B/987